色放大本中國著名碑帖

孫寶文 編

9

6

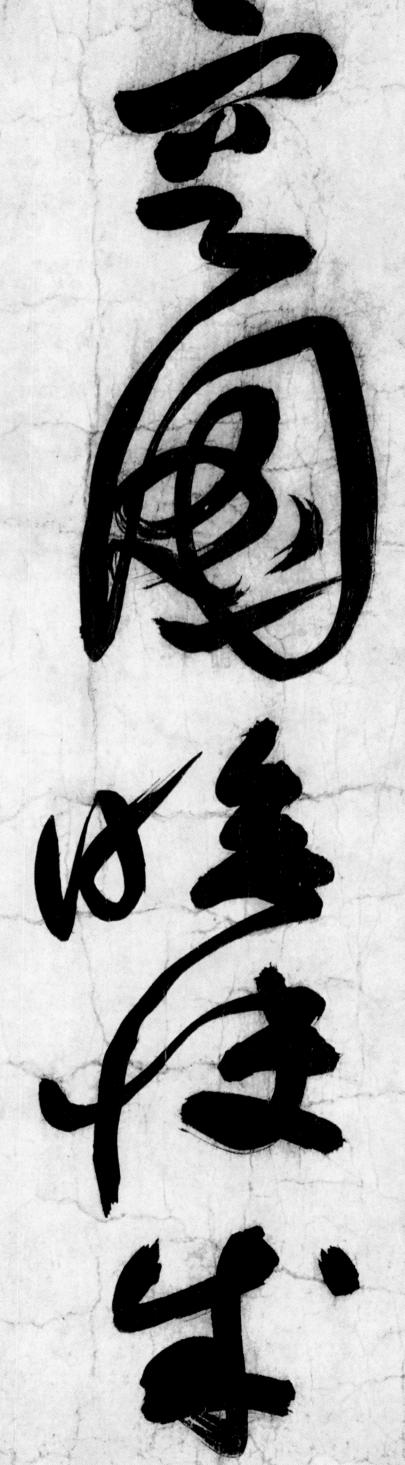

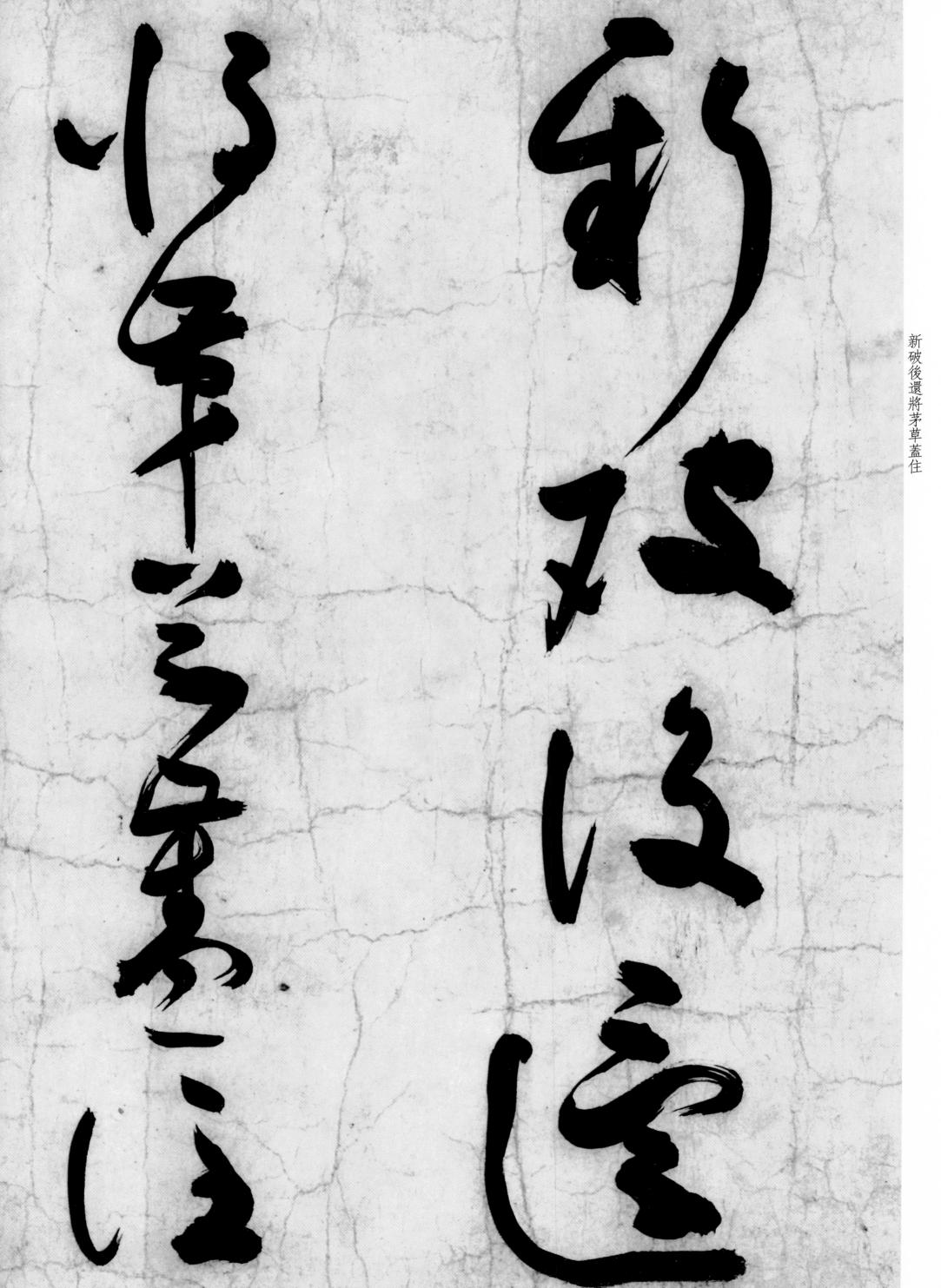

庵人鎮长在不屬中間与内

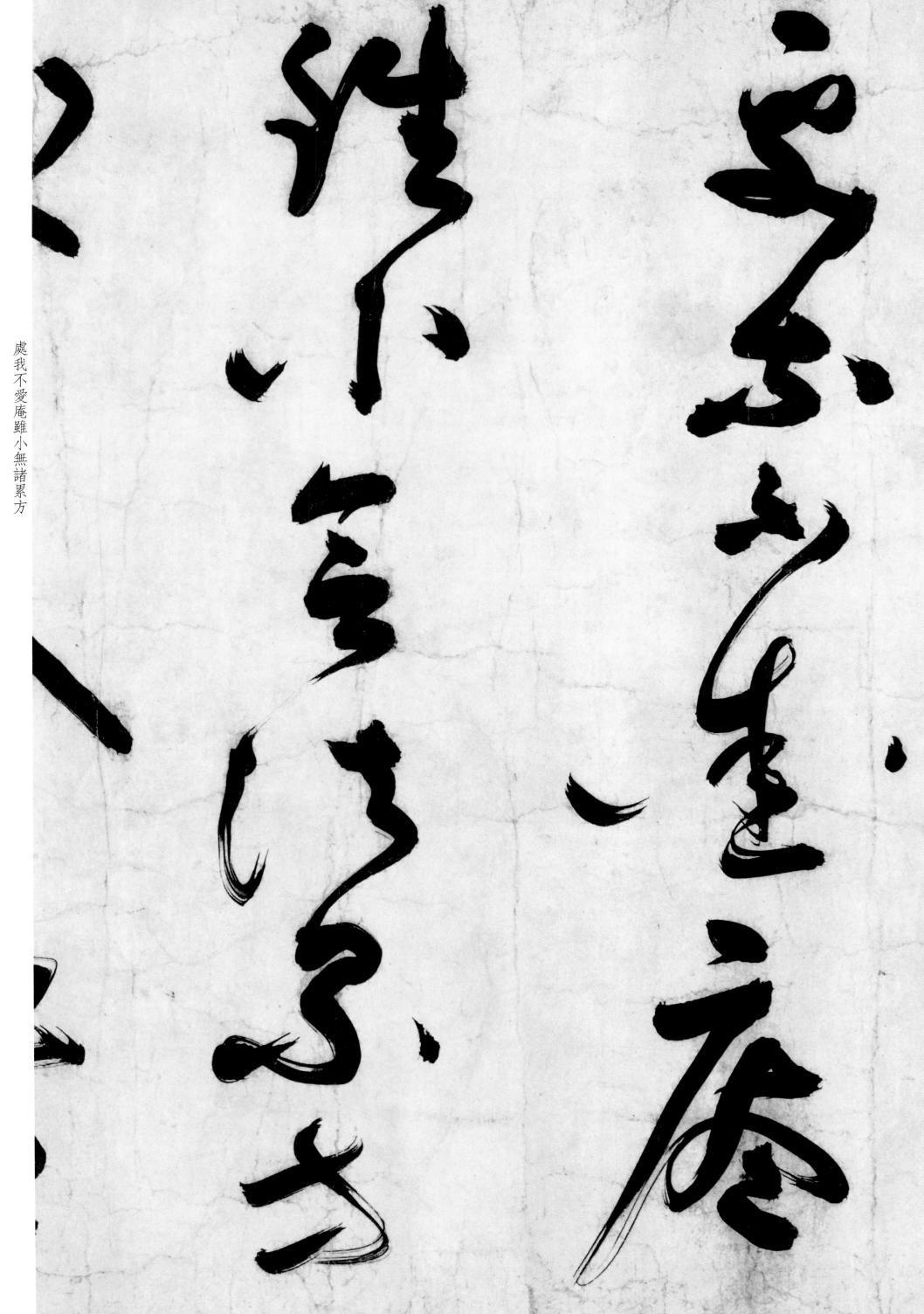

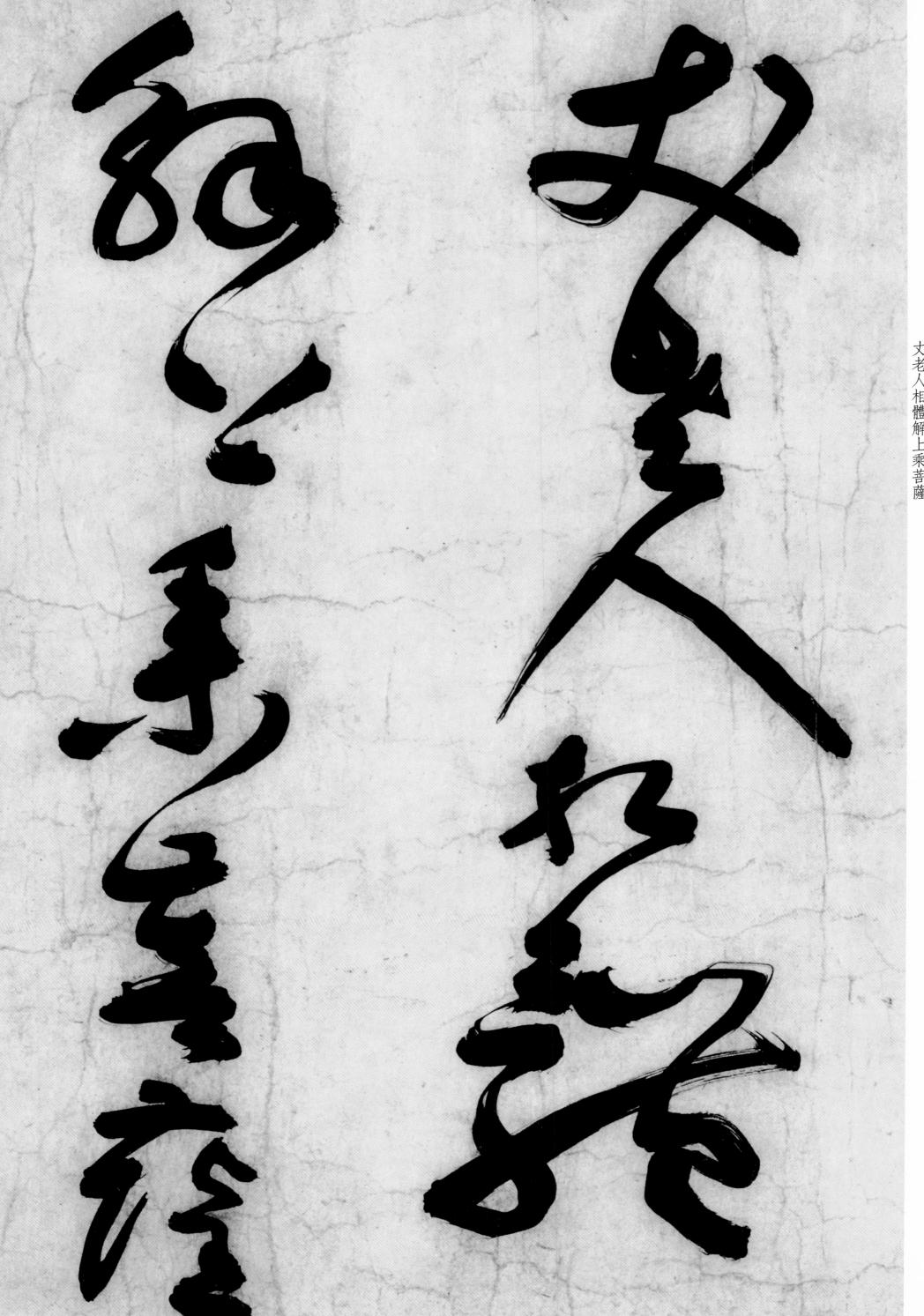

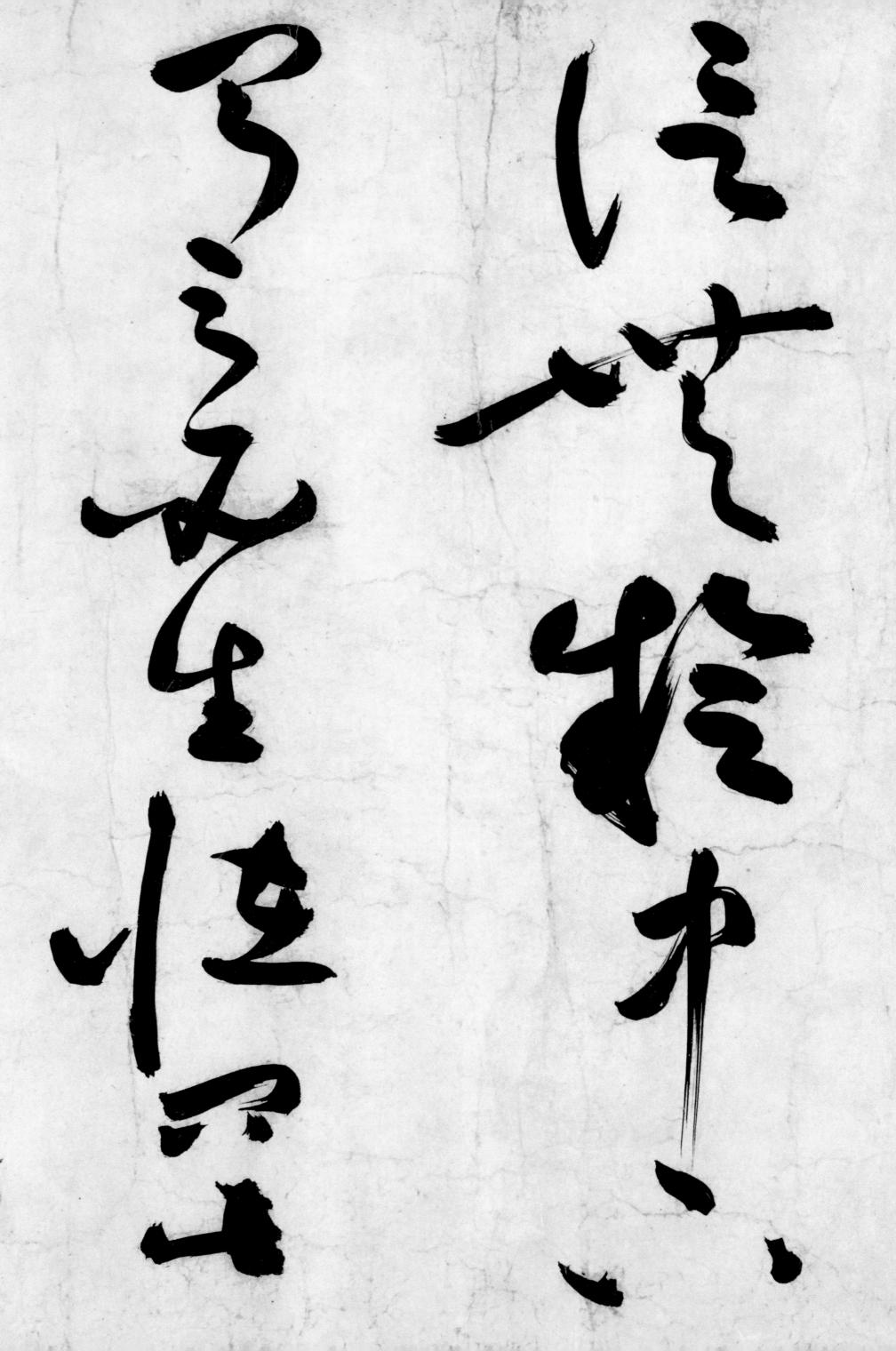

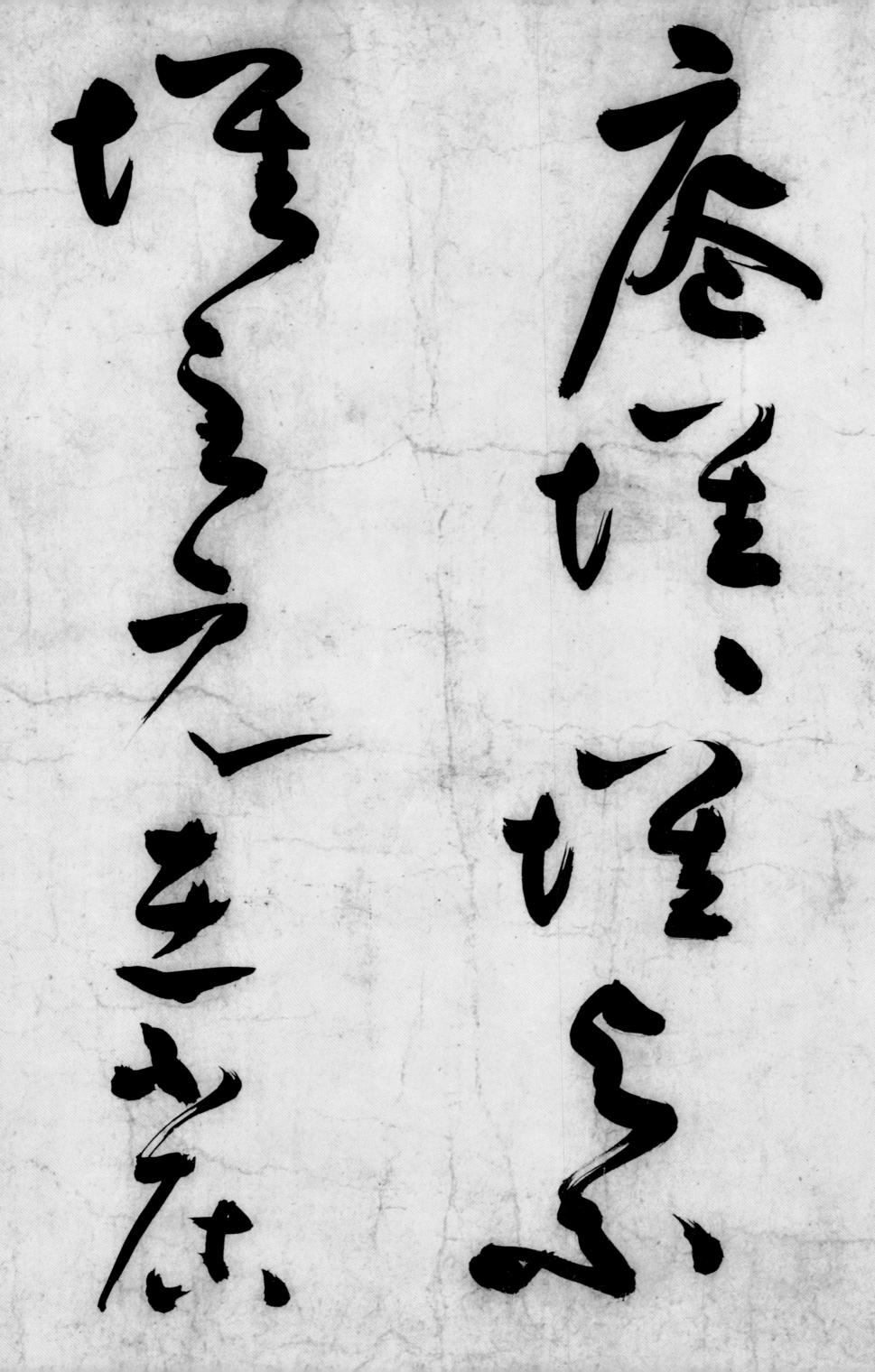

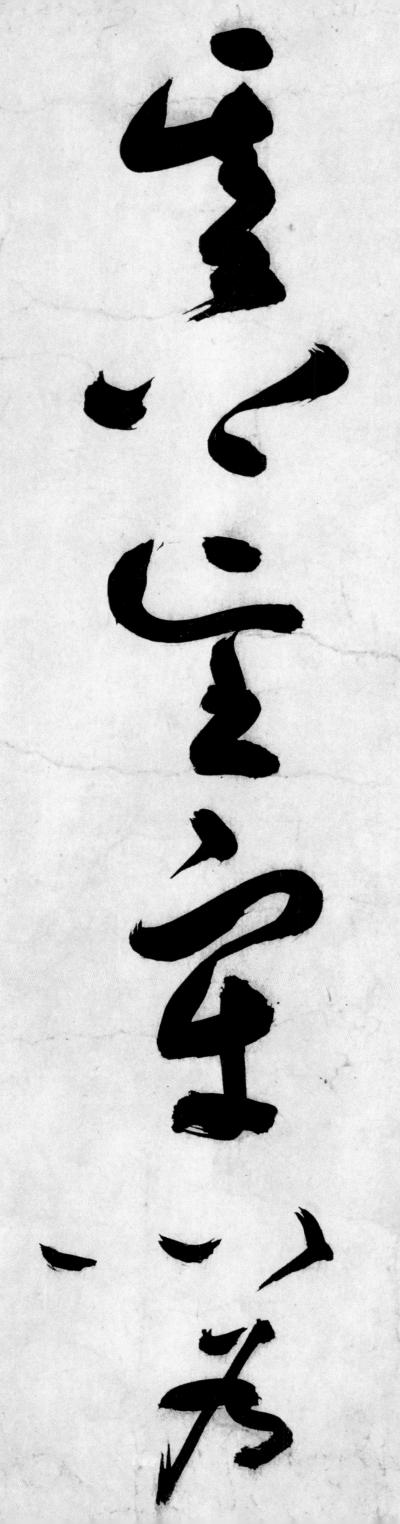

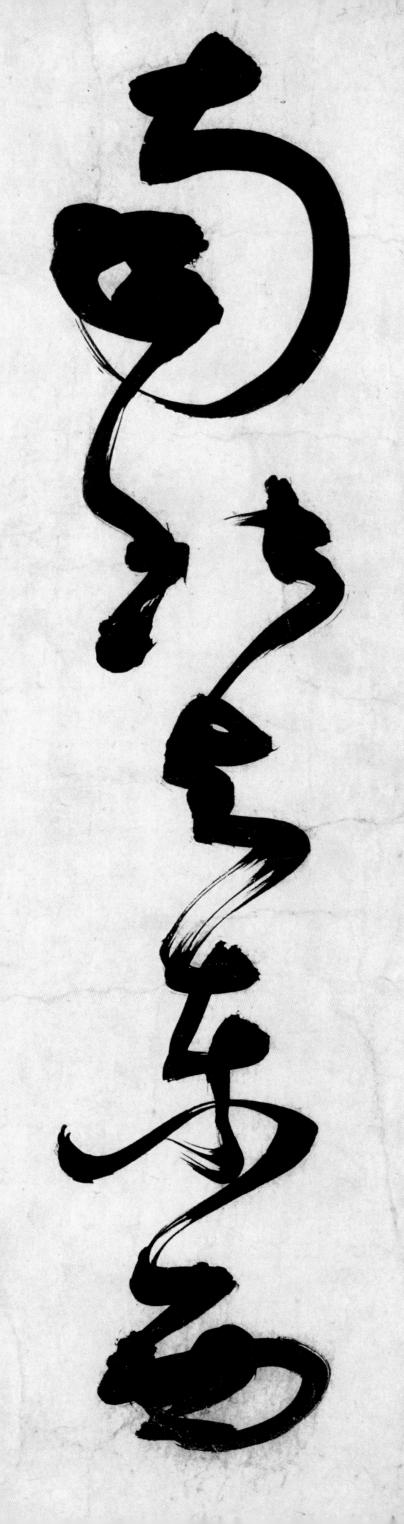

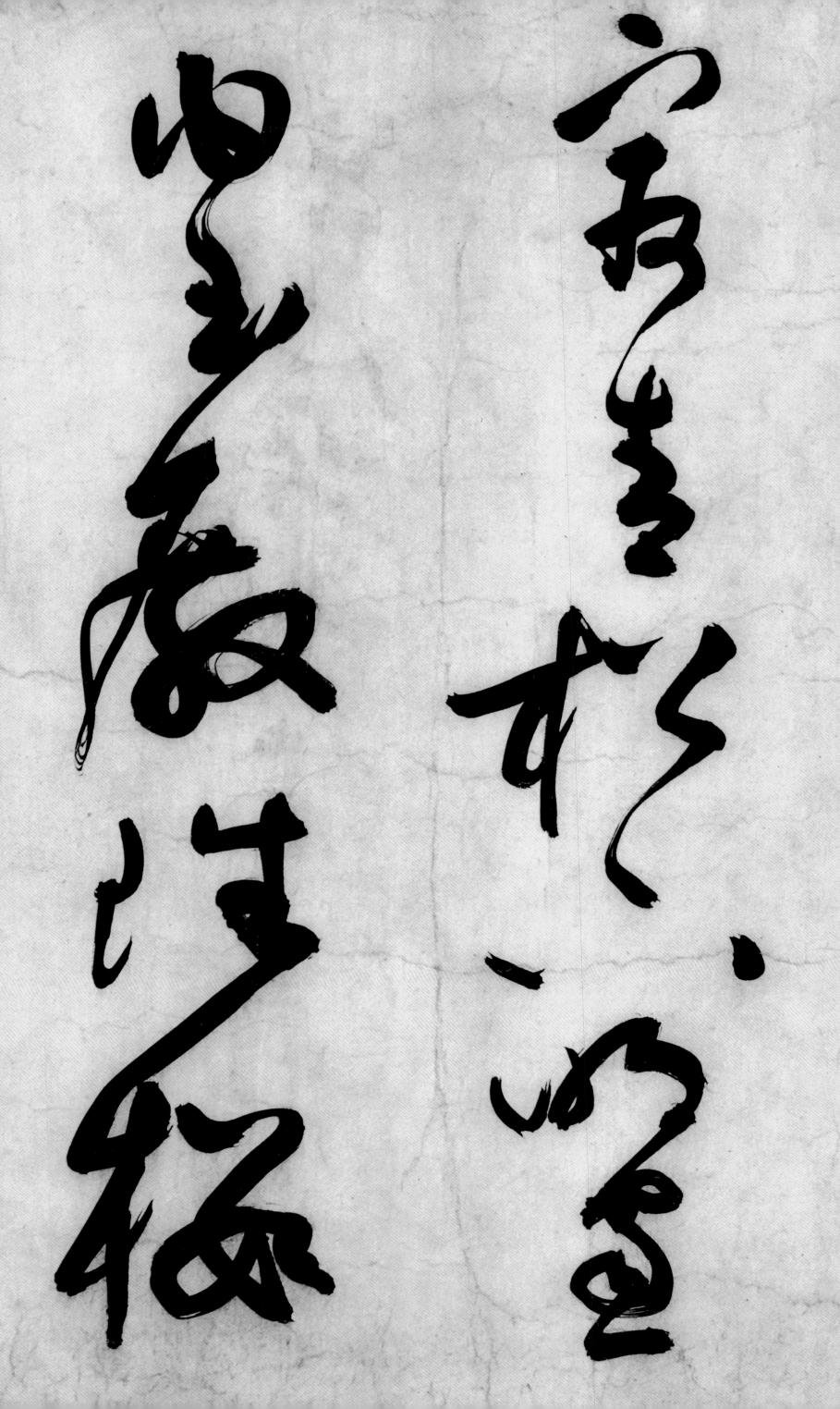

未为對衲被蒙頭萬事休此时山

13

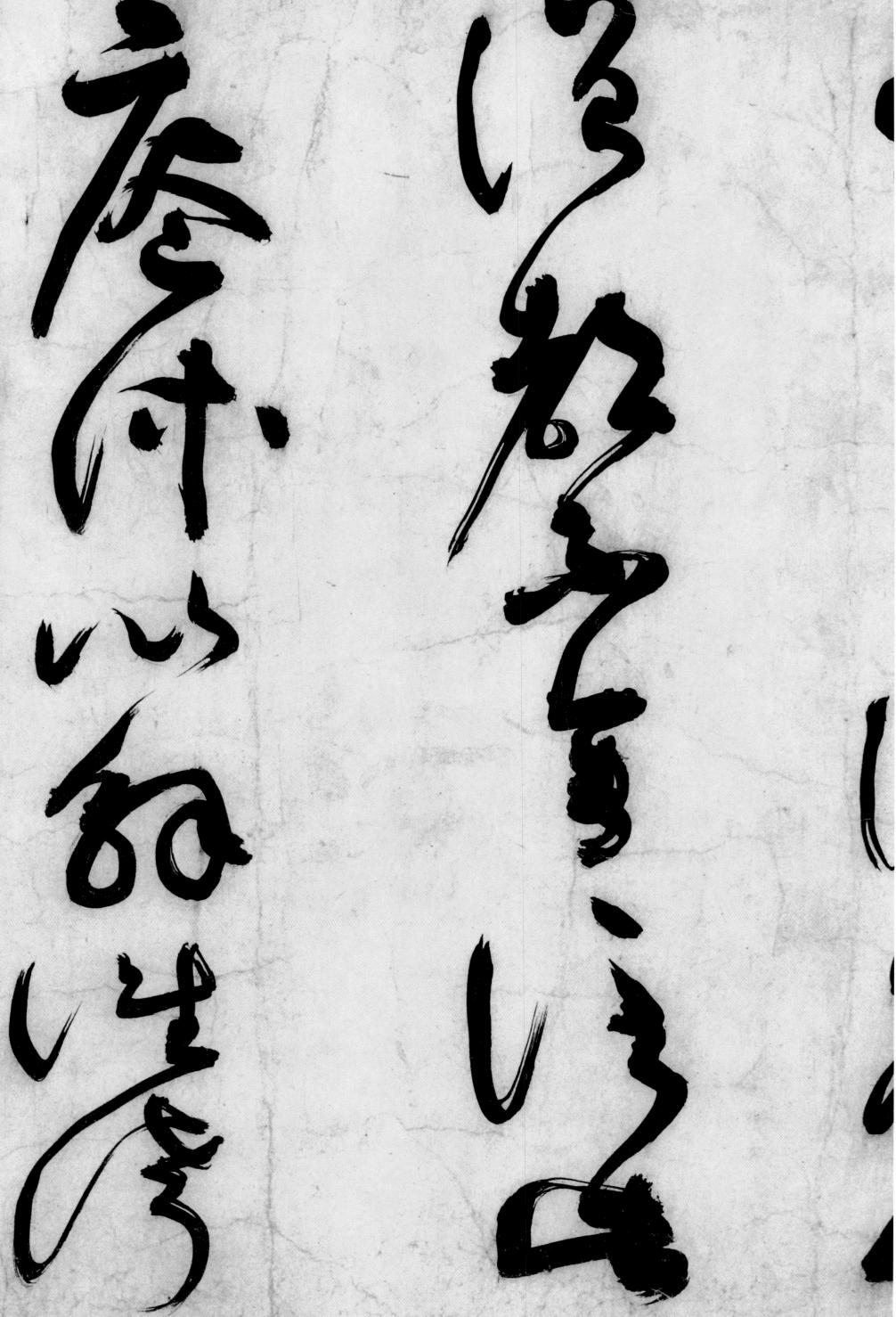

僧都不舍住此庵休仙解誰誇

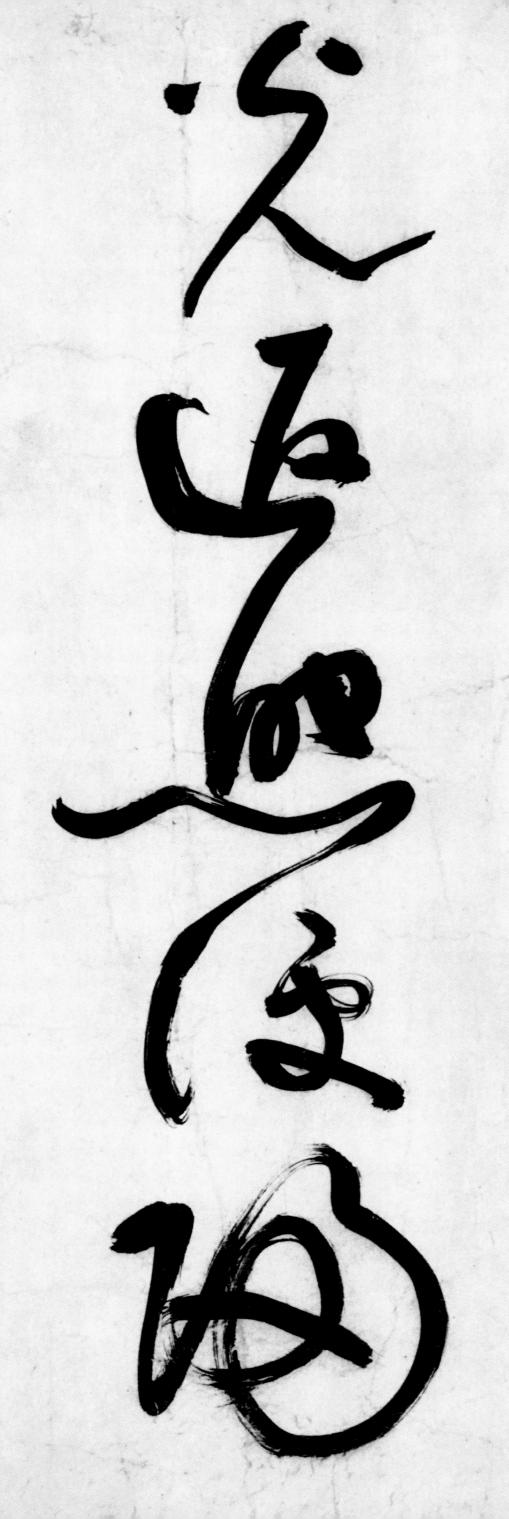

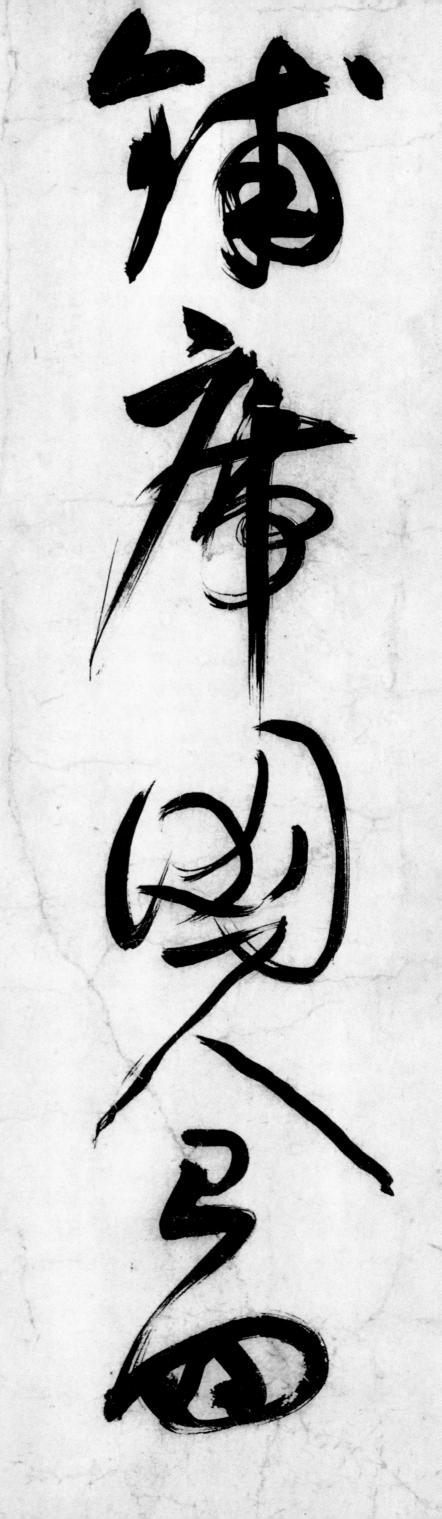

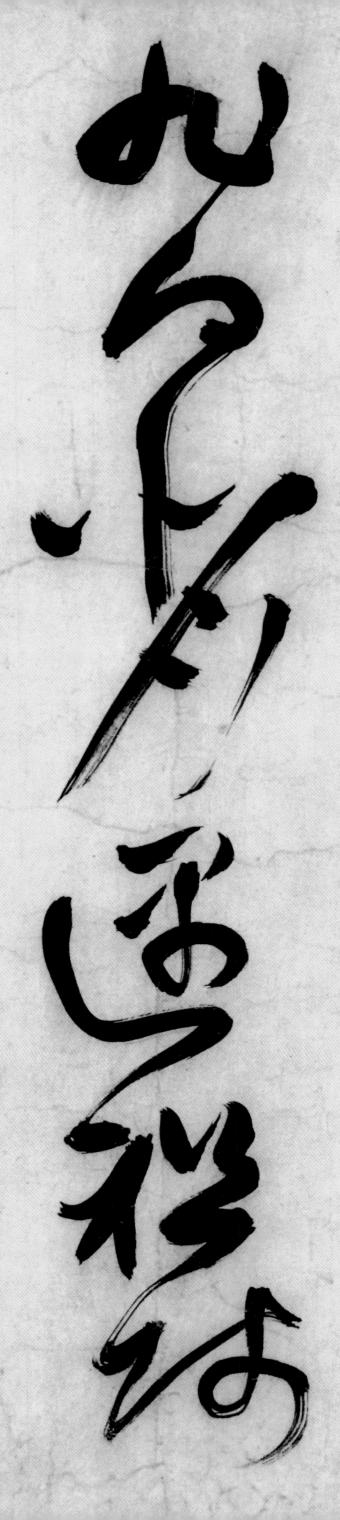

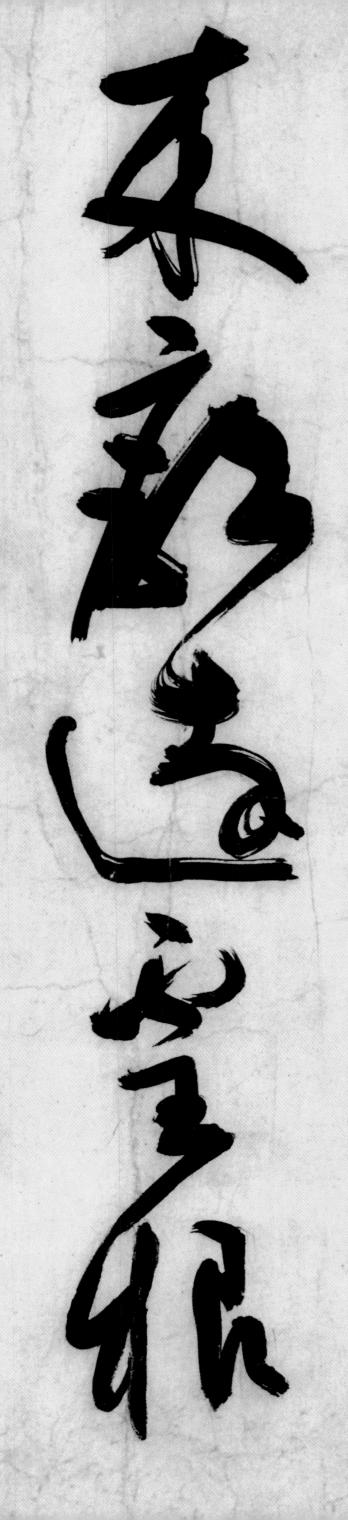

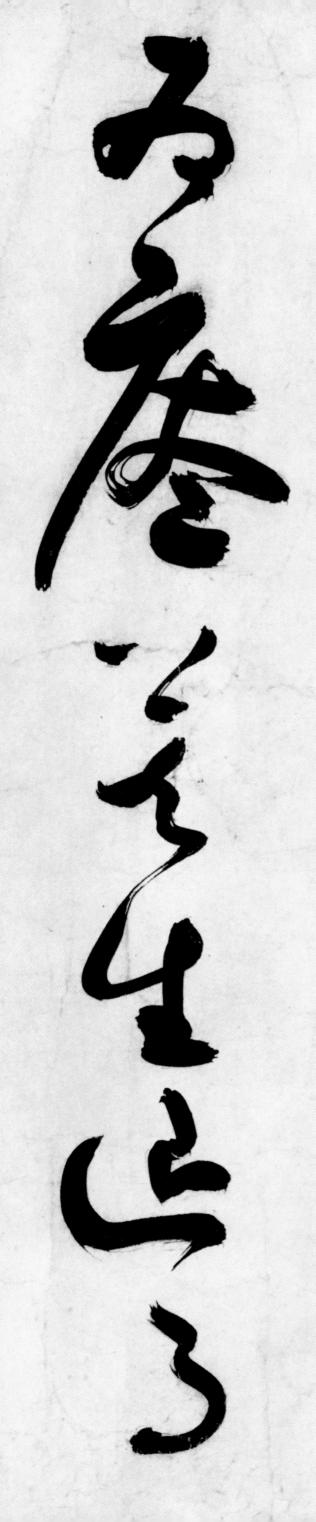

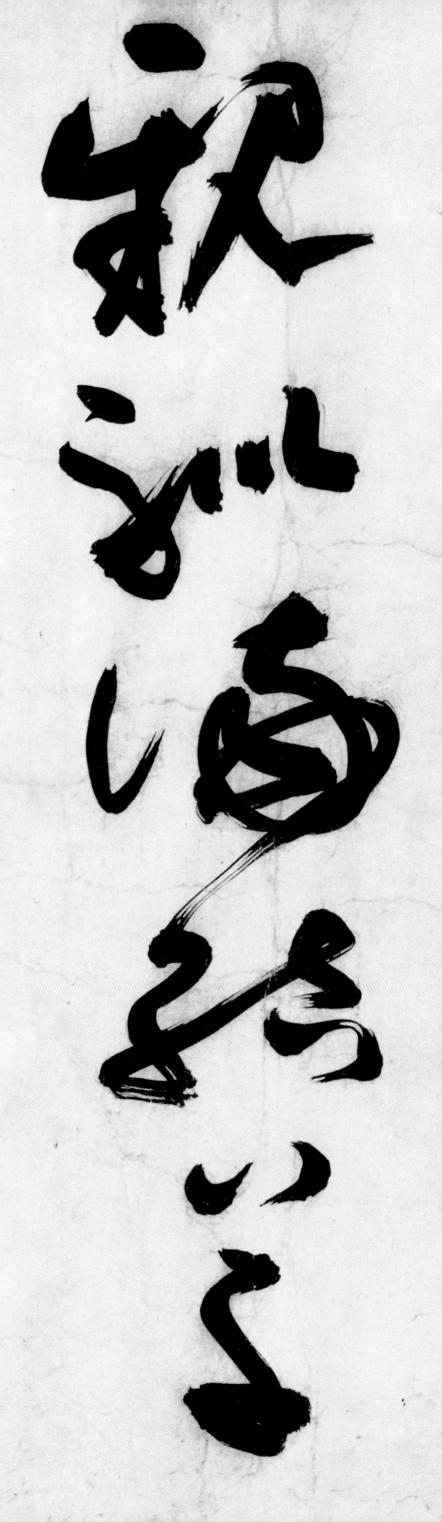

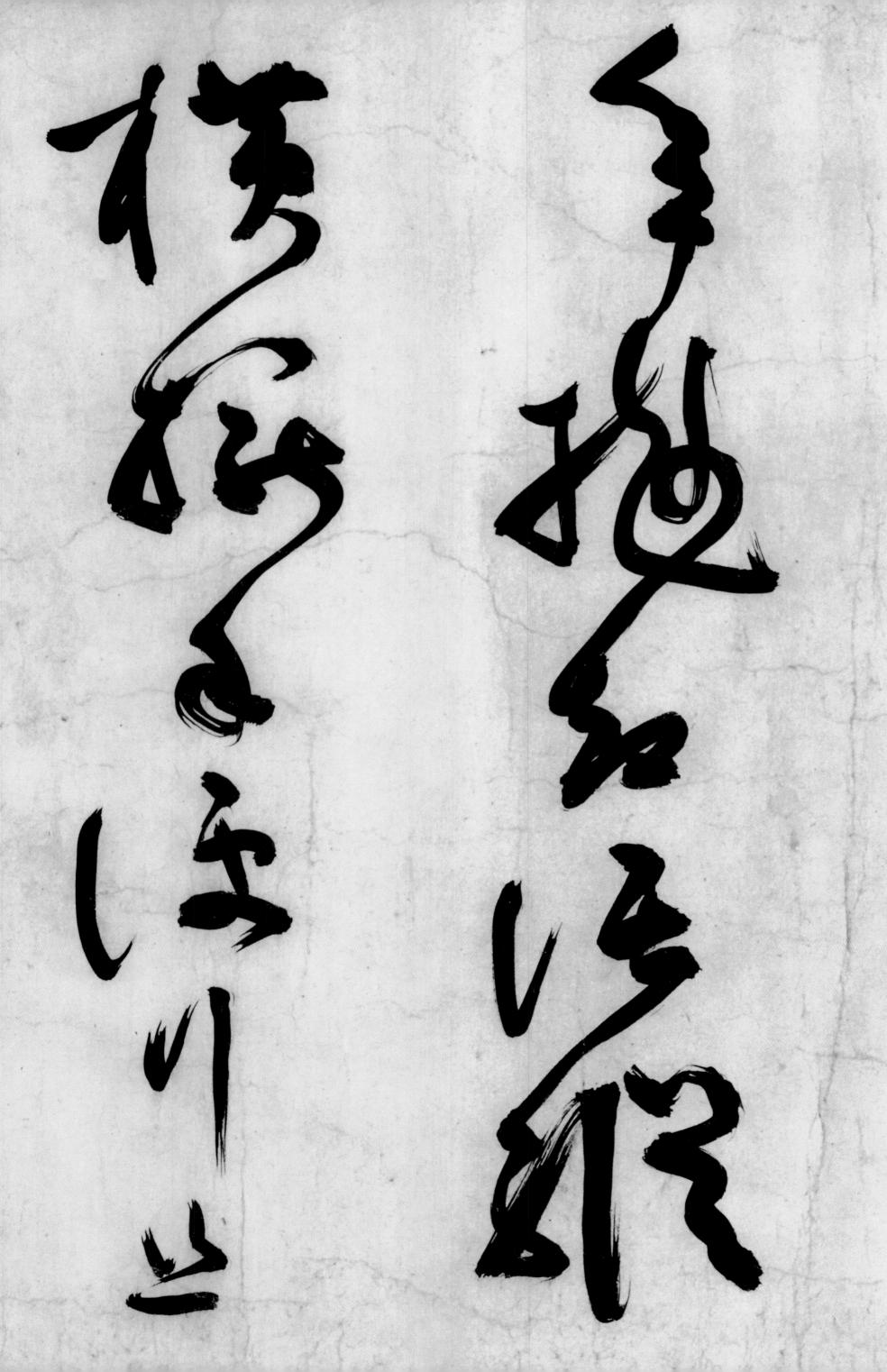

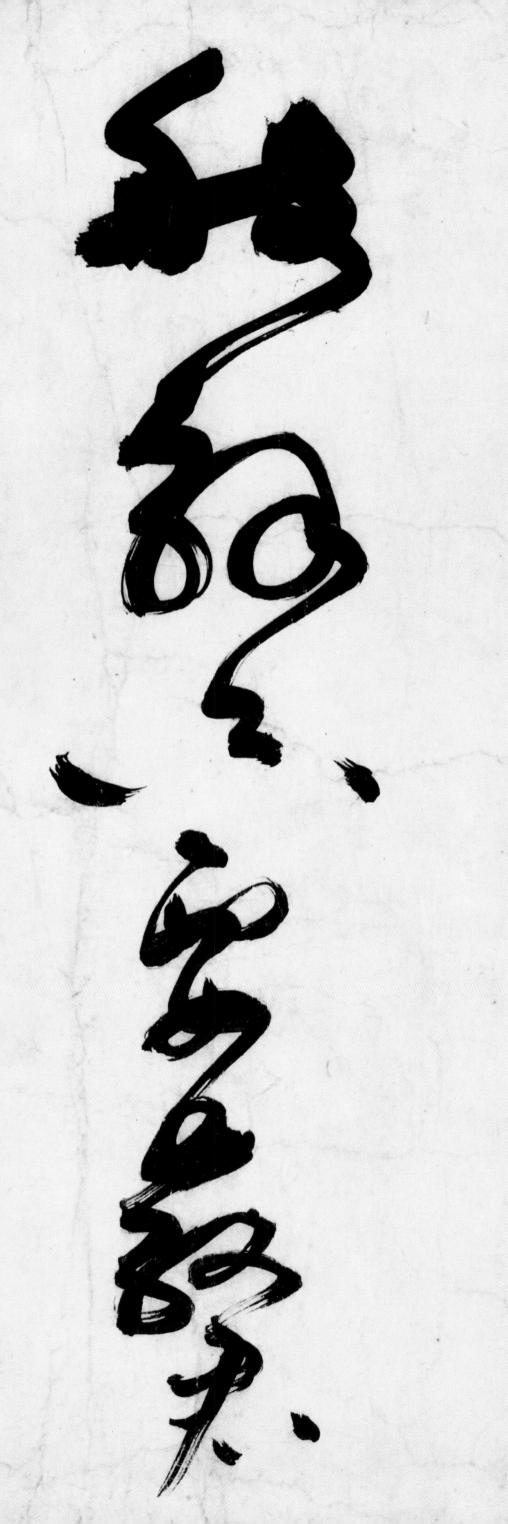

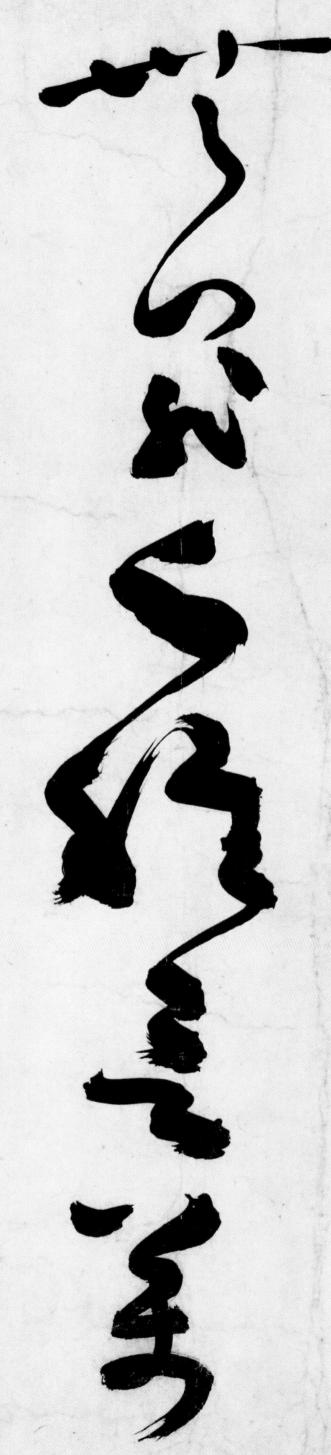

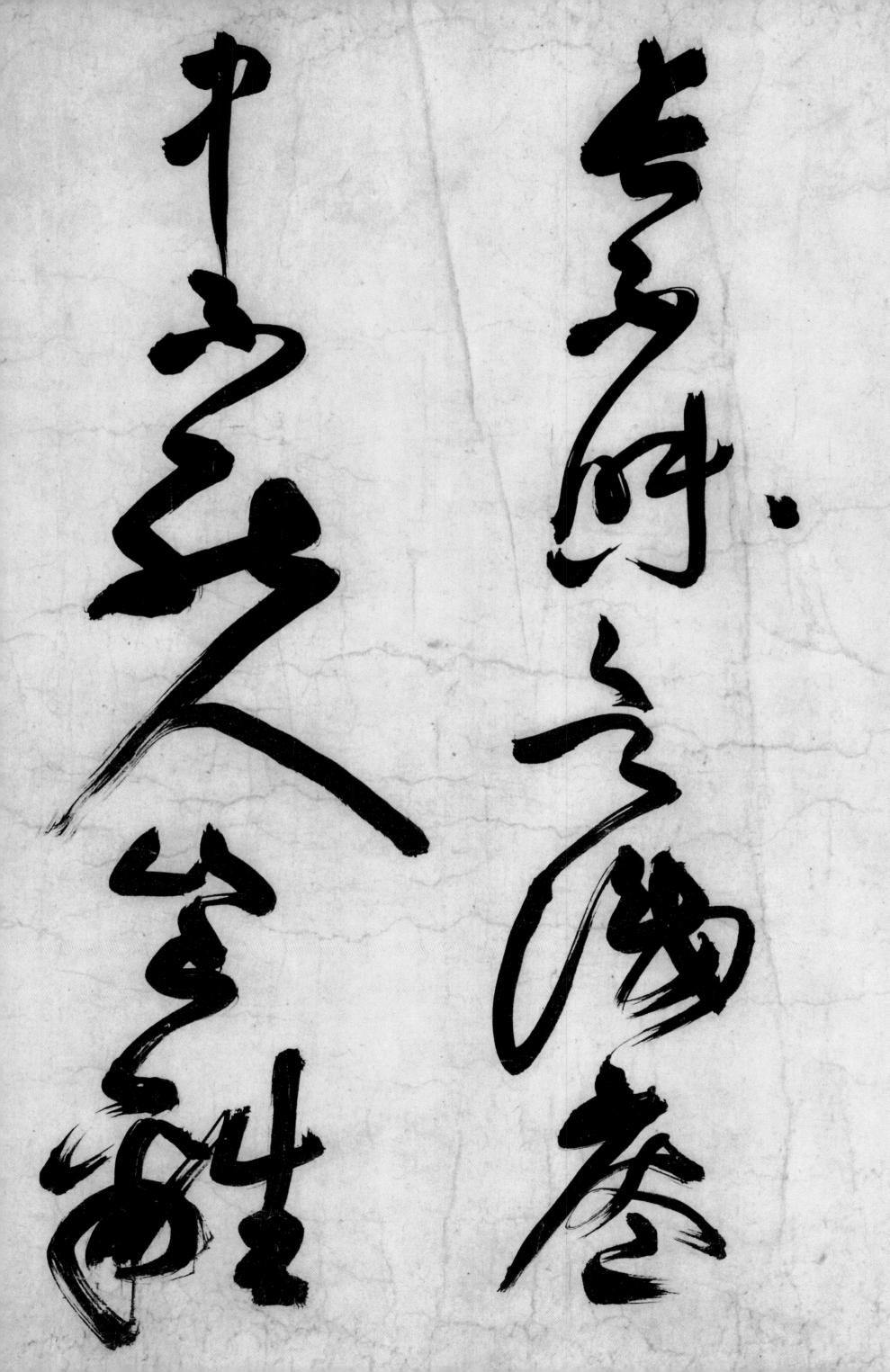

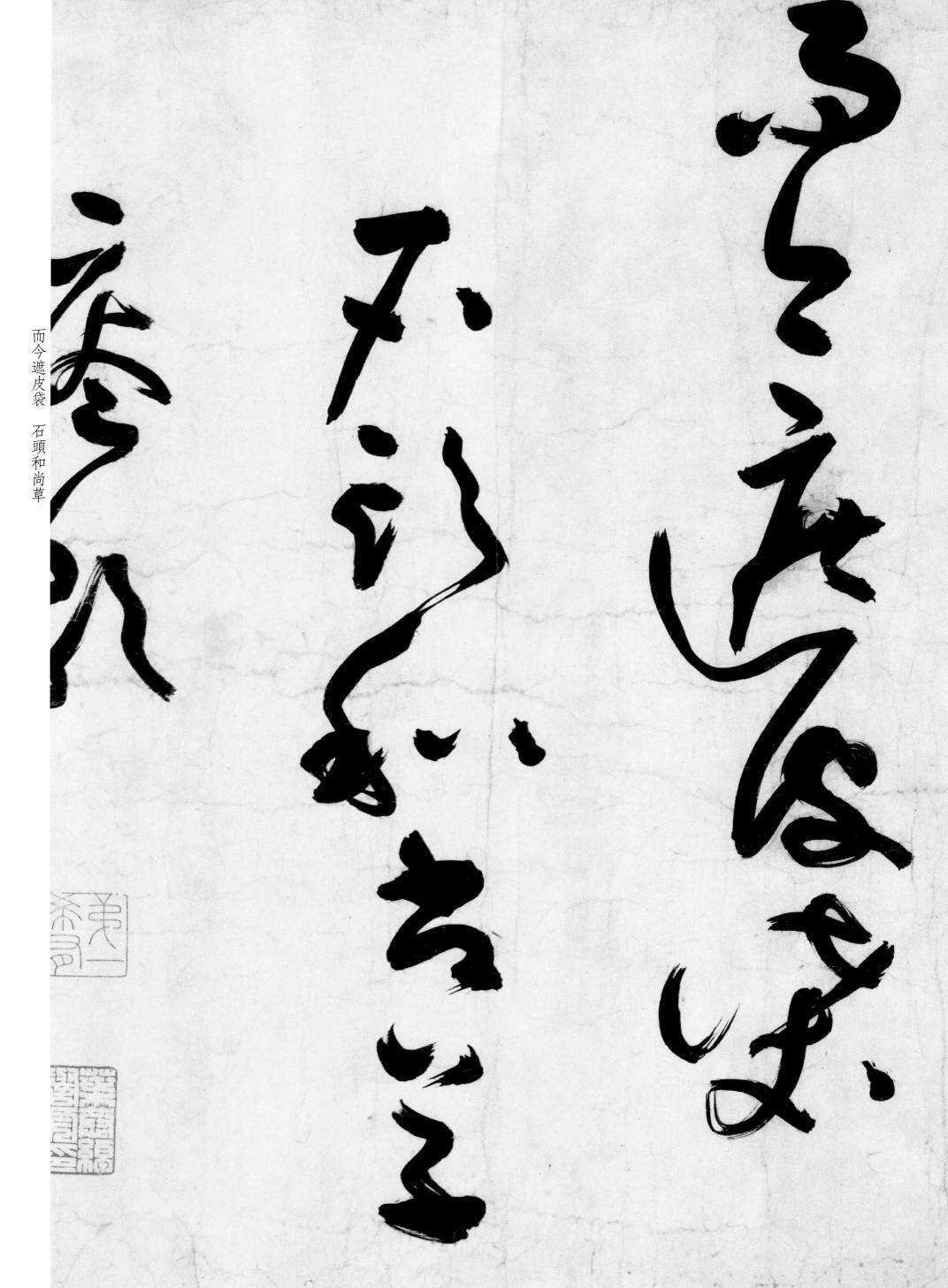

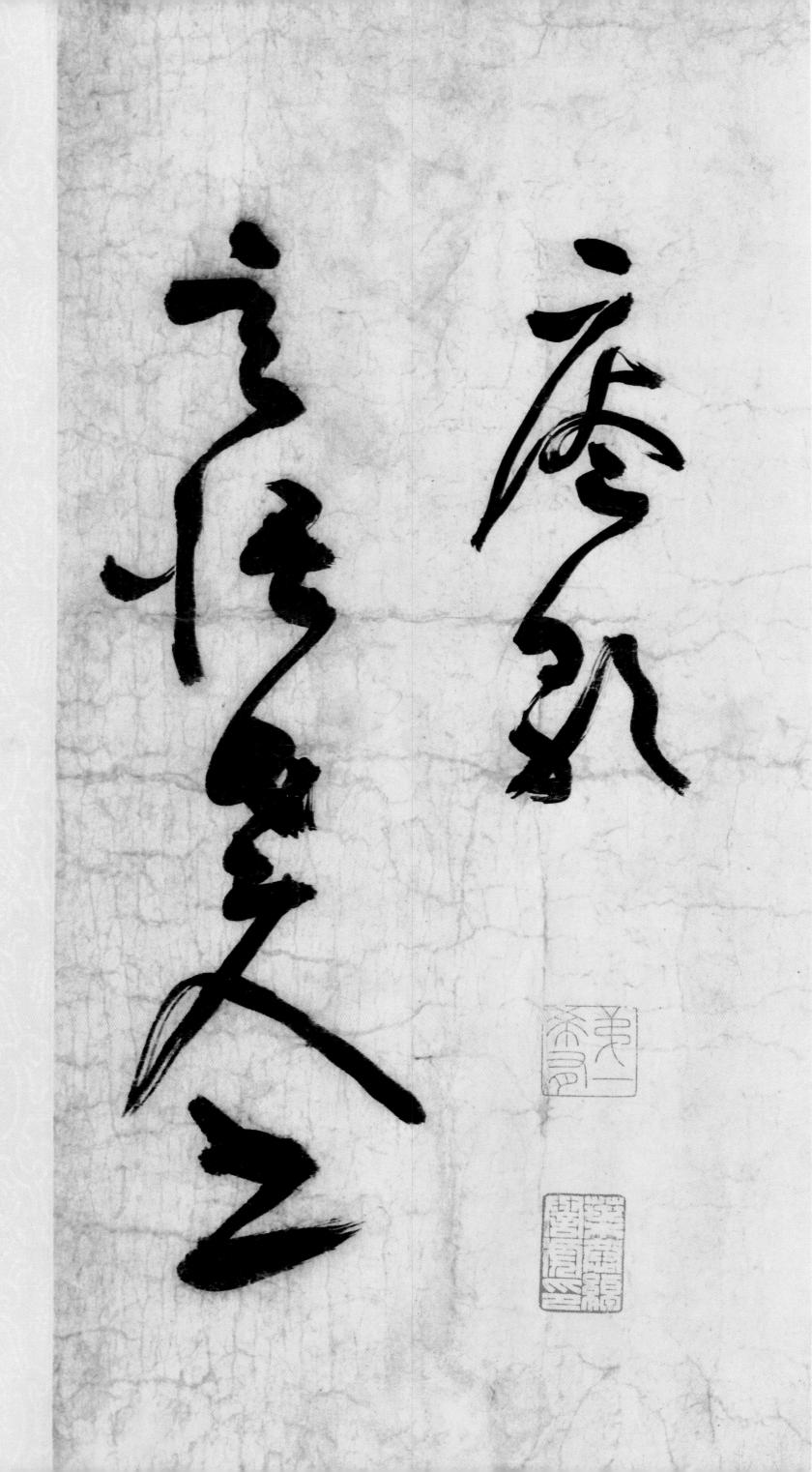

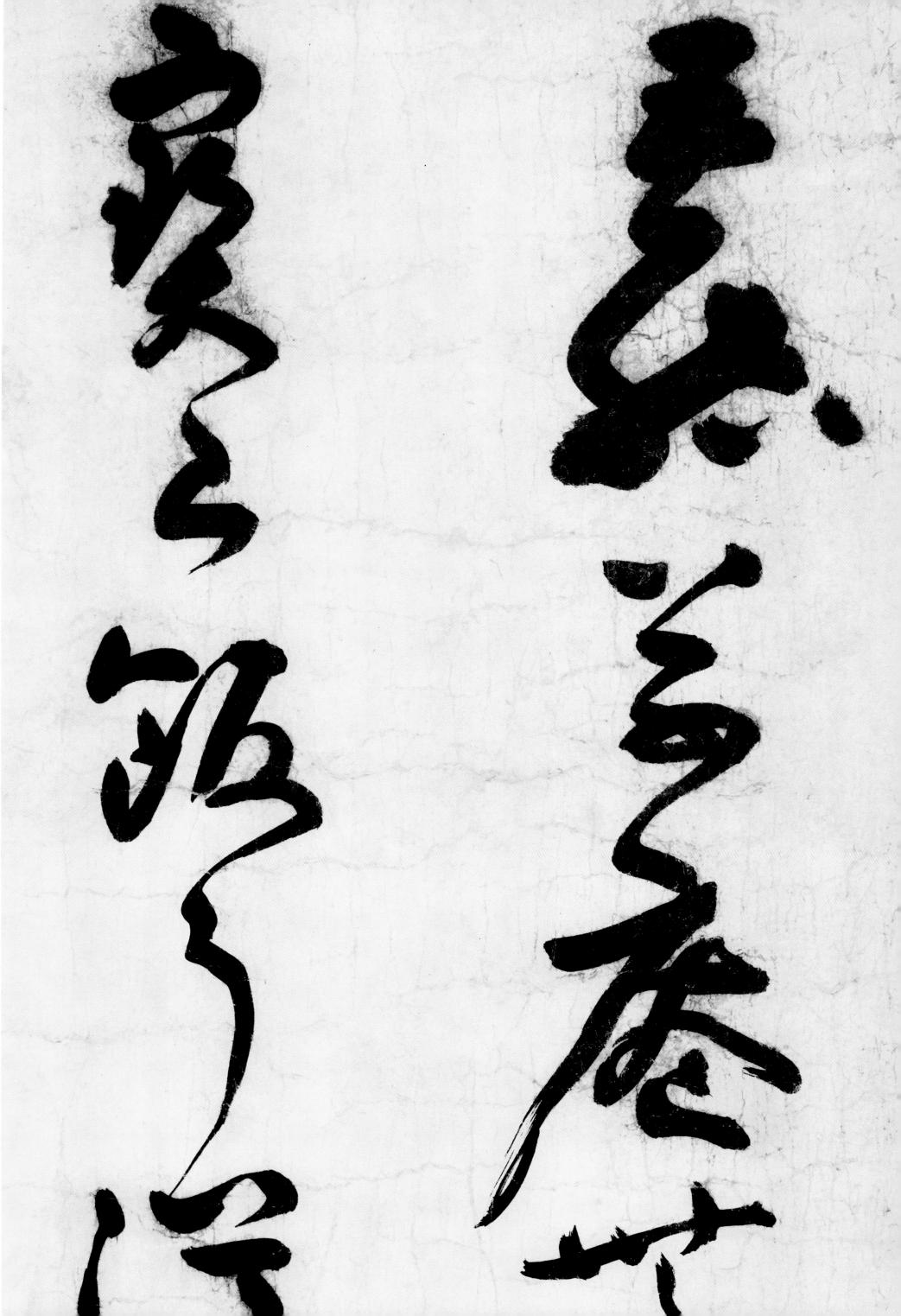

を風はは 秦人就去生 いるから 第一场 多いるなか 明然人不可以 5 多元をは 一个一个 みをい ちはよう るるとはは